Order this book online at www.trafford.com
or email orders@trafford.com

Most Trafford titles are also available at major online book retailers.

Printed in the United States of America.

ISBN: 978-1-4269-4273-0 (sc)
ISBN: 978-1-4269-4275-4 (e)

Library of Congress Control Number: 2010913339

Trafford rev. 03/13/2012

 www.trafford.com

North America & international
toll-free: 1 888 232 4444 (USA & Canada)
phone: 250 383 6864 ♦ fax: 812 355 4082

I IMAGINE, I CREATE!

PAINT, DRAW, AND PASTE ...
YOUR WAY!

ALY RIOS

TIME TO IMAGINE AND CREATE!

Hi. I hope you and your kids enjoy this book as much as my daughter and I have.

I would like to suggest that at the time of using the book you have available different types of materials such as: Cotton, color paper, stickers, glue, paints, crayons and any kind of fun elements that will give to your kids the tools to engage their creativity. This will help them express their ideas in a better way and enjoy the entire activity even more.

I suggest putting all the art materials in a box with different spaces and a little of material in each space. When my daughter and I use the book I also put some fun music on the back. I try to let her decide the materials and colors she will use, even if what she is suggesting seems a bit crazy and out of the box. But at the end that's the purpose of this book. To let your child's imagination run loose.

So, my suggestion is: let them imagine and create their own way.

XOXO... Aly Rios

*　*　*　*　*

¡HORA DE IMAGINAR Y CREAR!

Hola. Espero que tú y tus chicos disfruten este libro tanto como mi hija y yo lo hemos disfrutado.

Te quisiera sugerir que al momento de usar el libro tengas a tu disposición distintos materiales como: algodón, papel de colores, calcomanías, goma, pinturas, crayones y cualquier elemento divertido que le den a tu hijo las herramientas para poner en práctica su creatividad. Esto les ayudará a expresar sus ideas de mejor manera y a divertirse con la actividad aún má.

Te sugiero que pongas los diferentes materiales en una cajita con espacios separados y un poco de material en cada espacio. Cuando mi hija y Yo usamos el libro, también coloco una música bonita de fondo. También dejo que ella decida los materiales que usará, por más loca que parezca su idea. Pues al final, ése es el propósito de este libro, dejar que tu hijo o hija use su imaginación.

Así que mi sugerencia es: "Deja que imagine y cree a su manera."

Besos y Abrazos... Aly Ríos

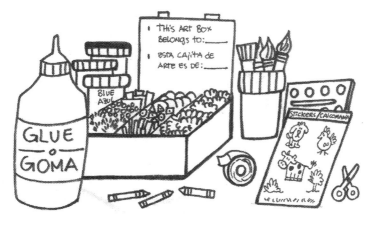

What Colors would you like to use on this book?

¿Qué colores te gustaría usar en este libro?

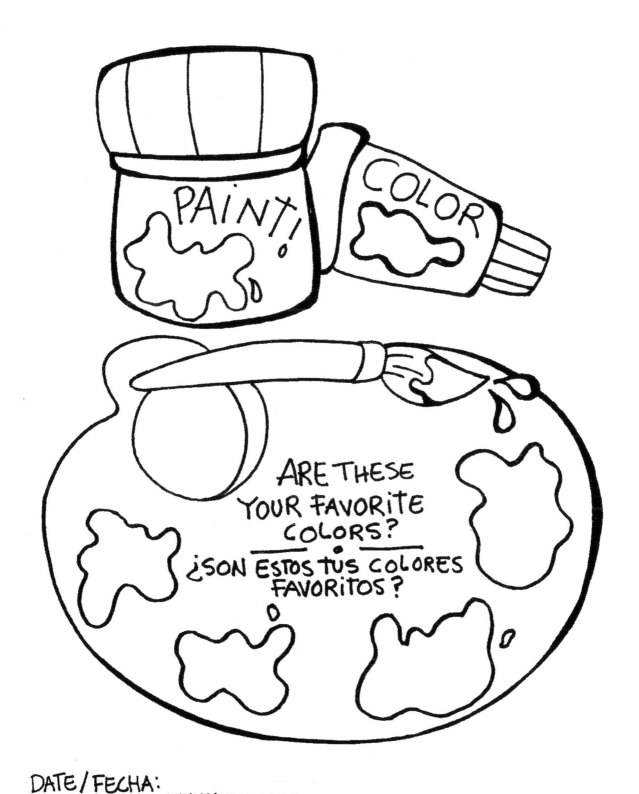

DATE / FECHA:

Paste an image of something that has your favorite colors.

Pega una imagen de algo que tenga tus colores favoritos.

Would you like to finish this drawings?

¿Quisieras terminar estos dibujos?

DATE / FECHA:

Paste an image of a funny hair do.

Pega una imagen de un peinado divertido.

Some funny clouds would look great over the city

Unas nubes divertidas se mirarían genial sobre esta ciudad.

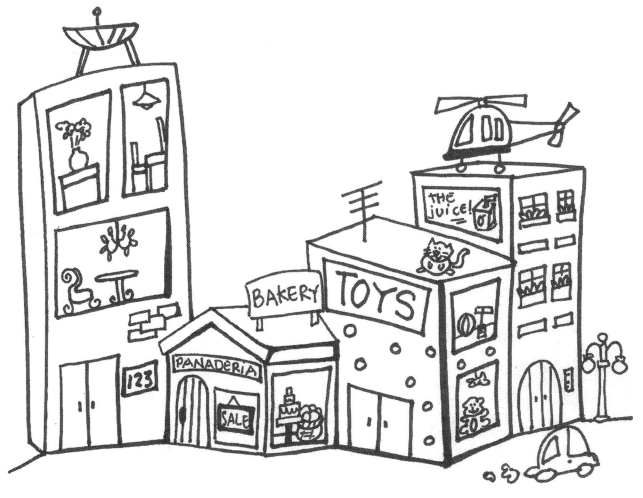

DATE / FECHA:

Paste an image of real clouds.

Pega una imagen de nubes reales.

What would you like to grow on trees?

¿Qué te gustaría que creciera en los árboles?

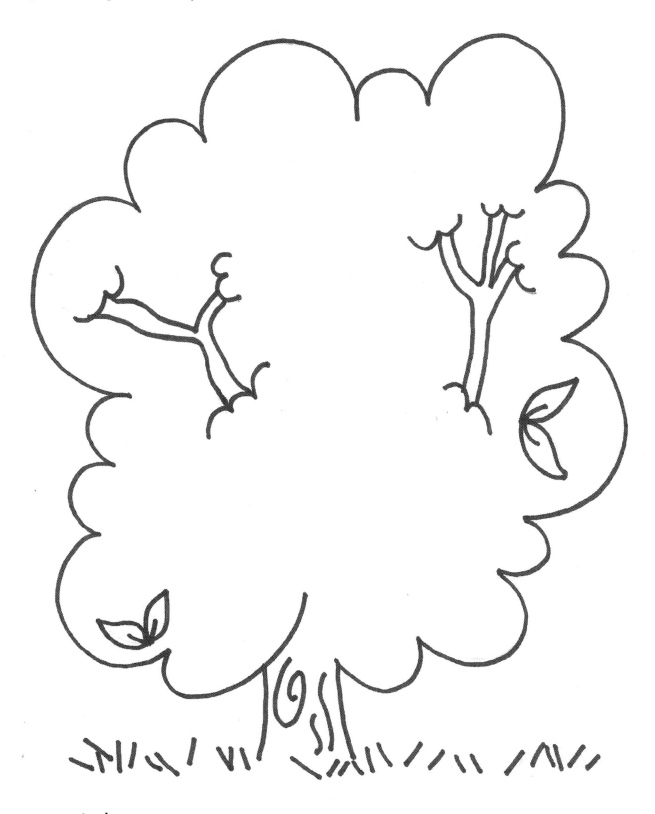

DATE/FECHA:

Paste an image of a beautiful tree

Pega una imagen de un árbol hermoso.

Draw or paste shoes on the cow. Ha,ha,ha

Dibuja o pega unos zapatos a la vaca. Jajaja

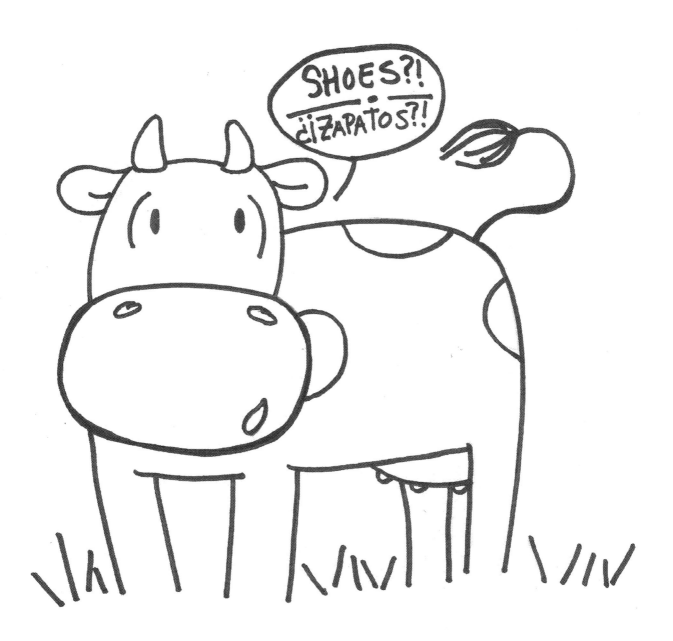

DATE/FECHA:

Paste an image of some really cool shoes you like!

Pega una imagen de unos zapatos muy lindos que te gusten.

Who is riding this school bus?

¿Quién esta dentro de este autobús escolar?

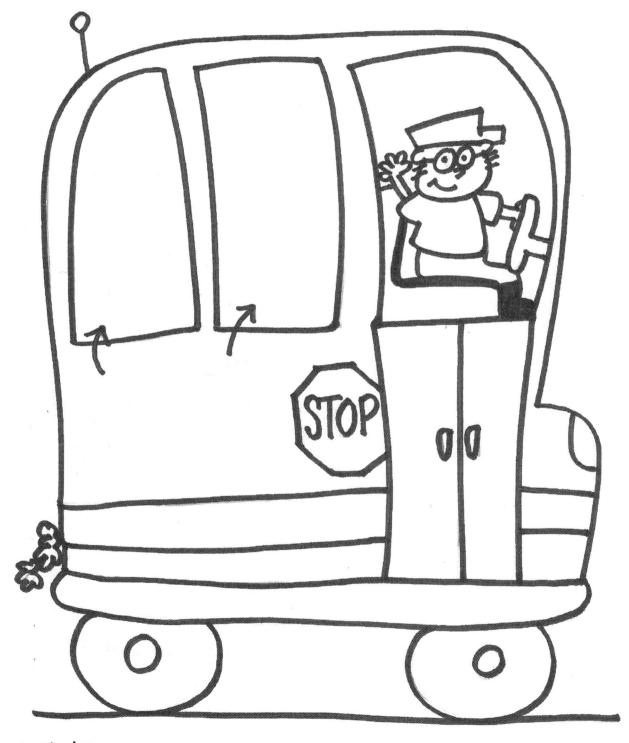

DATE / FECHA:

Paste an image of a school bus.

Pega una imagen de un autobús escolar.

What do you think she is pouring over the flowers?

¿Qué crees que ella le está echando a las flores?

DATE / FECHA:

Paste an image of your favorite flower

Pega una imagen de tu flor favorita.

What is this clock missing?

¿Qué le hace falta a este reloj?

DATE / FECHA:

Paste an image of clock or watch

Pega una imagen de un reloj.

What do you think this book should be about?

¿De qué crees que debería de tratar este libro?

DATE / FECHA:

Paste an image of your favorite book.

Pega una imagen de tu libro favorito.

What do you think these cats face's look like?

¿Cómo crees que son las caras de estos gatos?

DATE / FECHA:

Paste an image of a cartoon cat.

Pega una imagen de una gato de caricatura.

Why is the girl so surprised?

¿Porqué está la chica tan sorprendida?

DATE / FECHA:

Paste an image of your favorite ice cream flavor.

Pega una imagen de tu helado favorito.

What's at the end of the strings?

¿Qué hay al final de las cuerdas?

DATE / FECHA:

Paste an image of a balloon with a fun shape.

Pega una imagen de un globo con figura divertida.

Can you make more bubbles?

¿Podrías hacer más burbujas?

DATE/FECHA:

Paste an image of real bubbles.

Pega una imagen de burbujas reales.

Drop in the basket this bunny's favorite food.

Pon en la canasta la comida favorita de este conejito

DATE / FECHA:

Paste an image of a yummy vegetable.

Pega una imagen de un rico vegetal.

What do you think is passing by on top of the water?

¿Qué crees que esta pasando sobre el agua?

DATE / FECHA:

Paste an image of a sail boat.

Pega la imagen de un velero.

Can you place the members of your family

¿Podrías poner a los miembros de tu familia?

DATE / FECHA:

Paste a picture of your family.

Pega una foto de tu familia.

Draw a funny mustache on him. Hahaha

Dibújale un bigote divertido a El.

DATE / FECHA:

Paste a texture that feels like a mustache.

Pega una textura que se sienta como un bigote.

How would you draw her lips?

¿Cómo le dibujarías sus labios?

DATE / FECHA:

Paste a texture that feels soft like your lips.

Pega una textura suave como unos labios.

What could help her to get some shade?

¿Qué podría ayudarla a ella a tener un poco de sombra?

DATE / FECHA:

Paste an image of an umbrella.

Pega una imagen de una sombrilla.

What animals live in these habitats?

¿Qué animales viven en estos hábitat?

DATE / FECHA:

Paste and image of a coral reef.

Pega una imagen de un arrecife de coral.

Can you find the lady bugs?

¿Podrías encontrar unas mariquitas?

DATE / FECHA:

Paste an image of a real lady bug.

Pega una imagen de una mariquita real.

What do you think could help this baby to stop crying?

¿Qué crees que ayudaría a este bebé a dejar de llorar?

DATE / FECHA:

Paste a picture of a baby you know.

Pega una imagen de un bebé que conozcas.

What would you buy with this much money?

¿Qué comprarías con todo este dinero?

DATE / FECHA:

Paste a real Dollar Bill.

Pega un billete real.

What color do you think music should have?

¿Qué color crees que debería tener la música?

DATE / FECHA:

Paste an image of your favorite music band.

Pega una imagen de tu banda favorita.

What's inside the lake?

¿Qué hay dentro del lago?

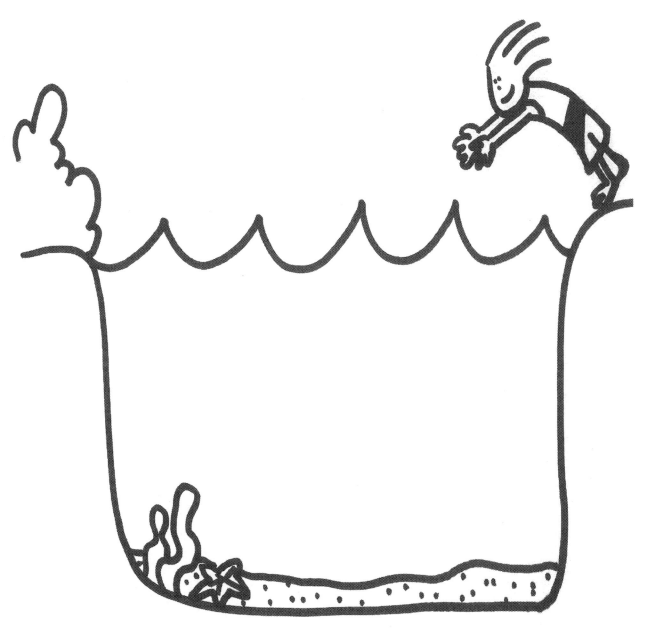

DATE / FECHA:

Paste an image of a real lake.

Pega una imagen de un lago real.

Who is making these bubbles?

¿Quién está haciendo éstas burbujas?

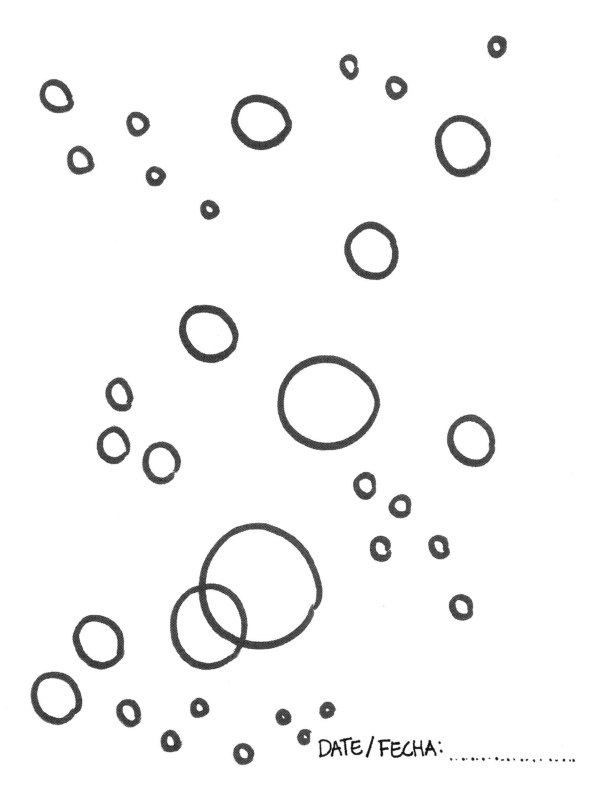

DATE / FECHA:

Paste an image of a fish making bubbles.

Pega una imagen de un pez haciendo burbujas.

Draw something that belongs in space.

Dibuja algo que pertenezca en el espacio.

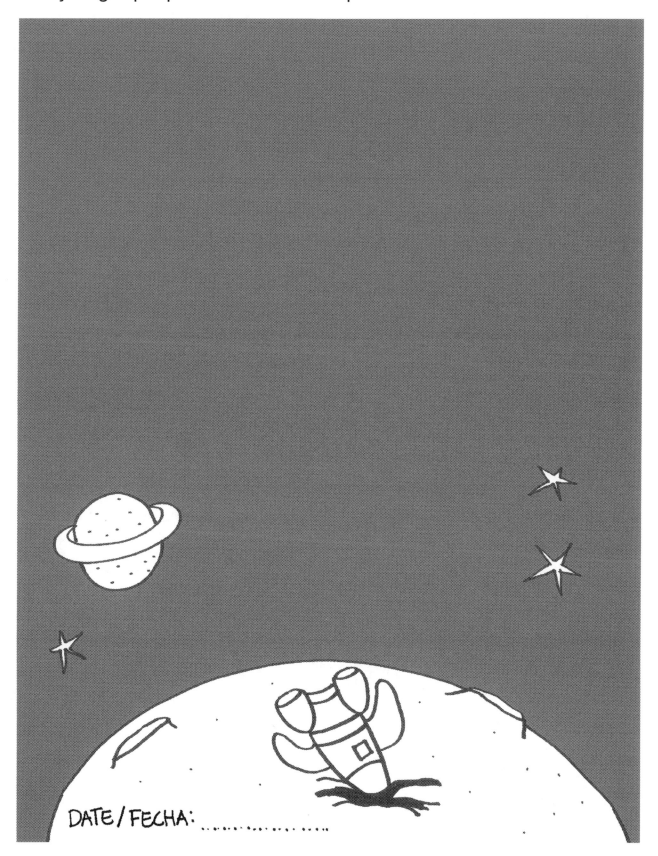

DATE / FECHA:

Paste an image of an astronaut.

Pega una imagen de un astronauta.

How can we help this puppy so he won't get wet?

¿Como podríamos ayudar a este cachorrito a no mojarse?

DATE / FECHA:

Paste an image of the kind of puppy you Would like.

Pega una imagen del tipo de cachorrito que te gustaría a ti.

What is the cake missing?

¿Qué le hace falta a este pastel?

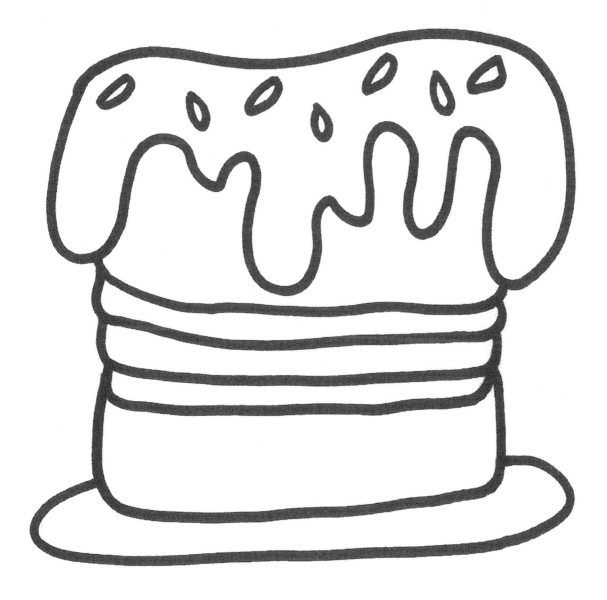

DATE / FECHA:

Paste an image of one of your birthday cakes.

Pega una imagen de un pastel de tu cumpleaños.

What do you think would be fun to fill this pool with?

¿Con que crees que seria divertido llenar esta piscina?

DATE / FECHA:

Paste an image of a small swimming pool.

Pega una imagen de una piscina pequeña.

Match the number with the correct elements.

Une los números con los elementos que correspondan.

DATE / FECHA:

Paste an image of 3 apples.

Pega una imagen de 3 manzanas.

What is scaring this cat?

¿Qué esta asustando a este gato?

DATE / FECHA:

Paste an image of a black cat.

Pega una imagen de un gato negro.

Why is this girl running?

¿Porqué esta niña corriendo?

DATE / FECHA:

Paste an image of something that scares you.

Pega una imagen de algo que te asuste.

What do you think is going to start falling from these clouds?

¿Qué crees que empezará a caer de estas nubes?

DATE / FECHA:

Paste an image of a big storm.

Pega una imagen de una gran tormenta.

Can you please decorate her dress?

¿Podrías por favor decorar su vestido?

DATE / FECHA:

Paste a piece of fabric that you would like for a dress.

Pega un pedazo de tela que te gustaría para un vestido.

Can you make her look like someone you know?

¿Podrías hacerla ver a ella como a alguien que conozcas?

DATE / FECHA:

Paste an image of one of your favorite people.

Pega una imagen de una de tus personas favoritas.

How can you make their hair look funny?

¿Cómo podrías hacer que sus cabellos fueran divertidos?

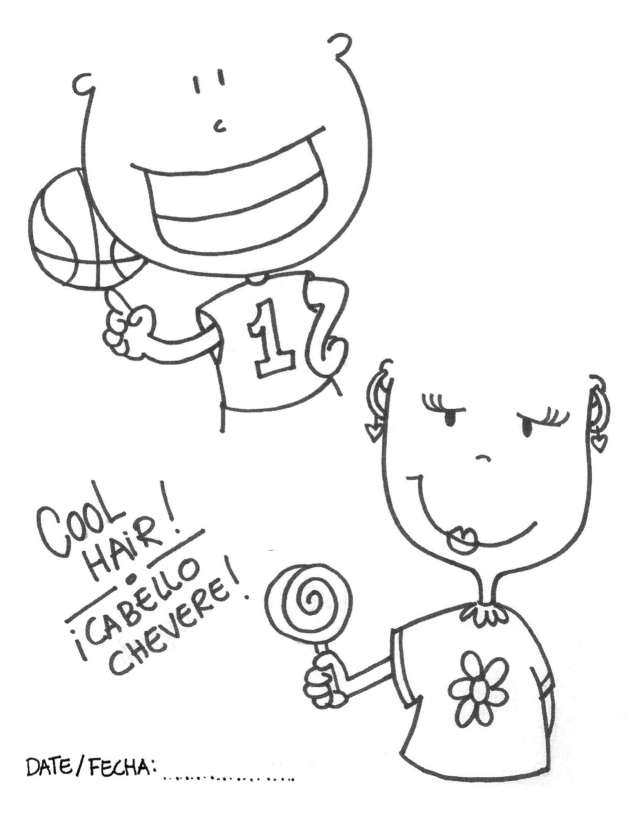

DATE / FECHA:

Paste something that could be used for a wig.

Pega algo que podría servir para una peluca.

Draw some of your favorite food.

Dibuja algunas de tus comidas favoritas.

DATE / FECHA:

Paste an image of a full breakfast.

Pega una imagen de un desayuno completo.

What do you think he is hidding inside his hat?

¿Qué crees que él está escondiendo dentro de su sombrero?

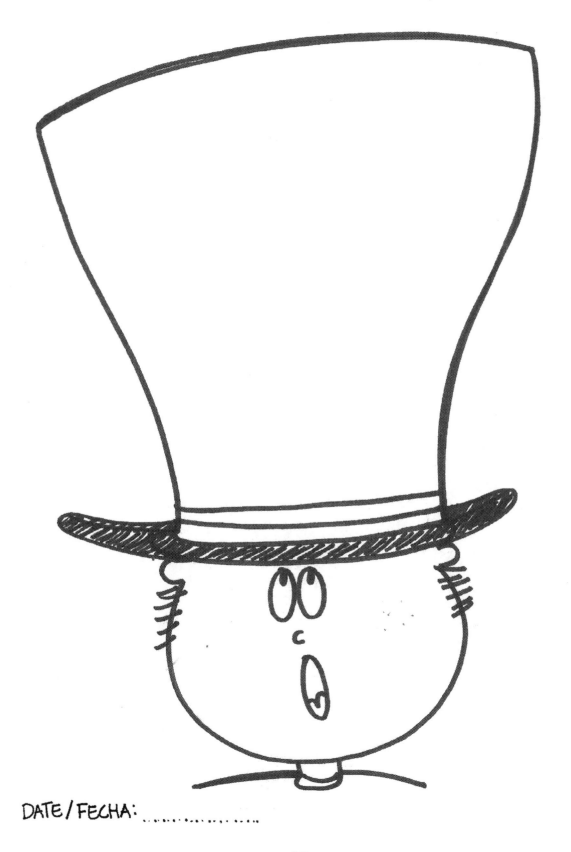

DATE/FECHA:

Paste an image of a magician's hat.

Pega una imagen de un sombrero de mago.

Draw inside the bag, what do you think she is giving to this kid.

Dibuja dentro de la bolsa lo que tú crees que ella le está dando a este chico.

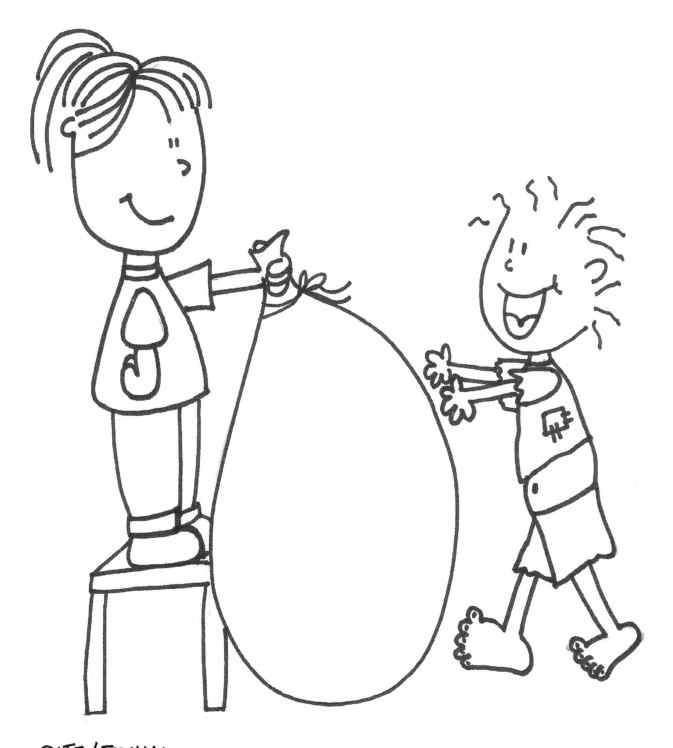

DATE / FECHA:

Paste an image of something you would like to give a kid who needs help.

Pega una imagen de algo que te gustaría darle a un chico que necesita ayuda.

What animals have you seen at a pet shop?

¿Qué animales has visto en una tienda de mascotas?

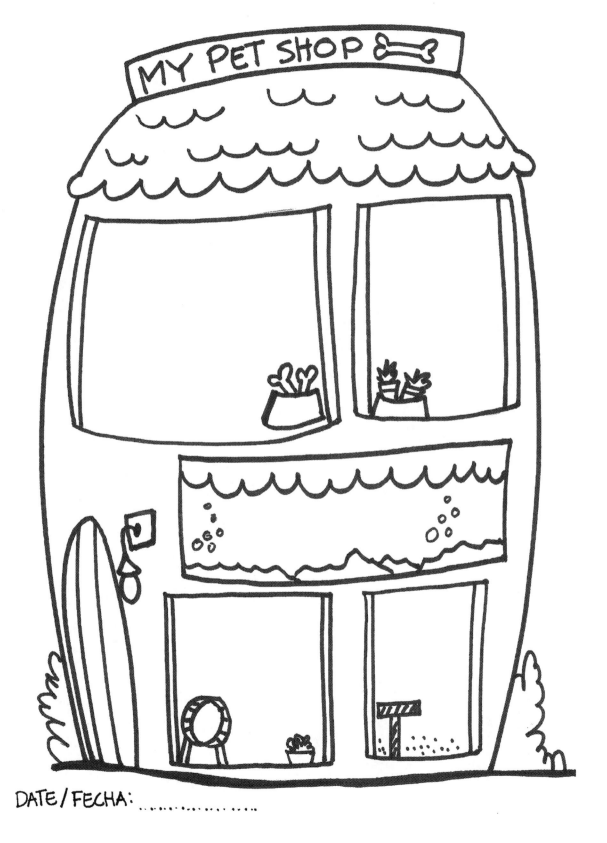

DATE / FECHA:

Paste a picture of your pet or one that you would like to have.

Pega una foto de tu mascota o de una que te gustaría tener.

Can you find all the circles?

¿Podrías encontrar todos los círculos?

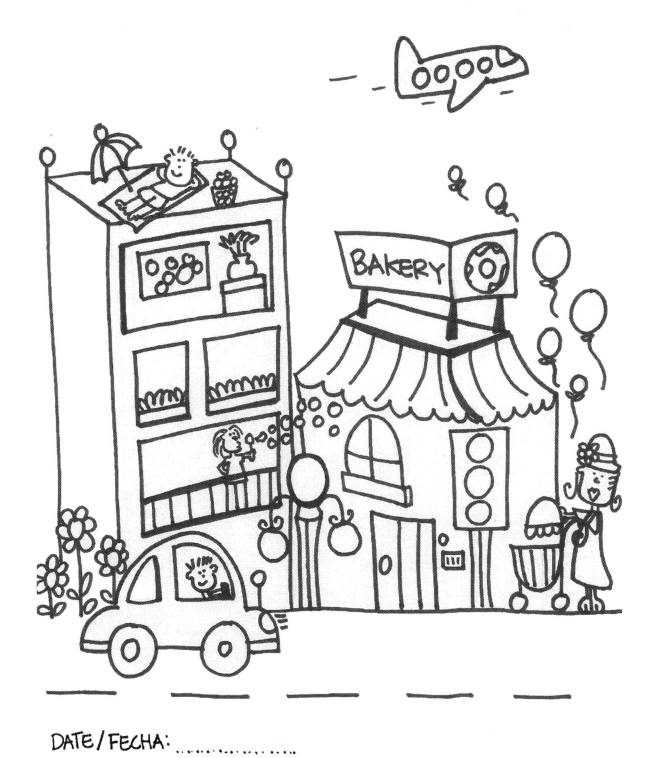

DATE / FECHA:

Paste an image of something that has a circular shape.

Pega una imagen de algo que tiene figura circular.

Can you please complete her long body.

Podrías por favor completar su largo cuerpo.

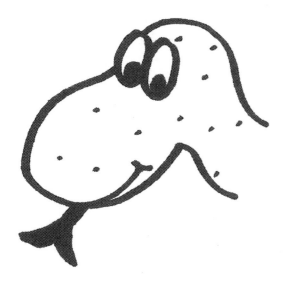

DATE / FECHA:

Paste an image of a real snake.

Pega una foto de una culebra real.

This present is for you! What would you like it to be?

¿Este regalo es para ti! Qué te gustaría que fuera?

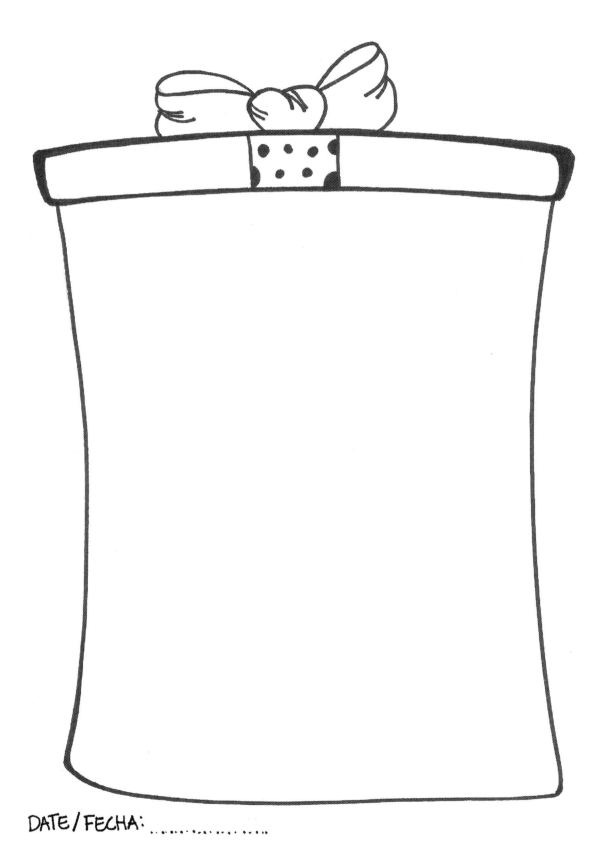

DATE / FECHA:

Paste a piece of wrapping paper.

Pega un trozo de papel para regalo.

Can you finish this drawing?

¿Podrías terminar este dibujo?

DATE / FECHA:

Paste an image of a food that dogs like.

Pega una imagen de la comida que le gusta a los perros.

What's destroying the city?!

!¿Qué está destruyendo la ciudad?!

DATE / FECHA:

Paste an image of something that can help your city to be better.

Pega una imagen de algo que podría ayudar a tu ciudad a estar mejor

What's sitting on the wire that's making it look like that?

¿Qué está sentado en el cable que lo hace ver así?

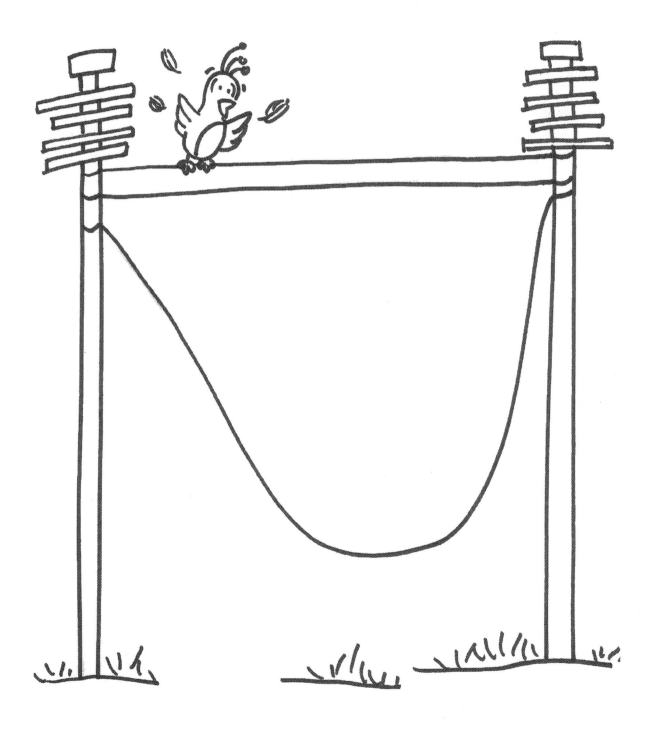

DATE / FECHA:

Paste something that looks like a wire.

Pega algo que se vea como un cable.

Where do you think a giraffe would be happier?

¿En dónde crees que una jirafa sería más feliz?

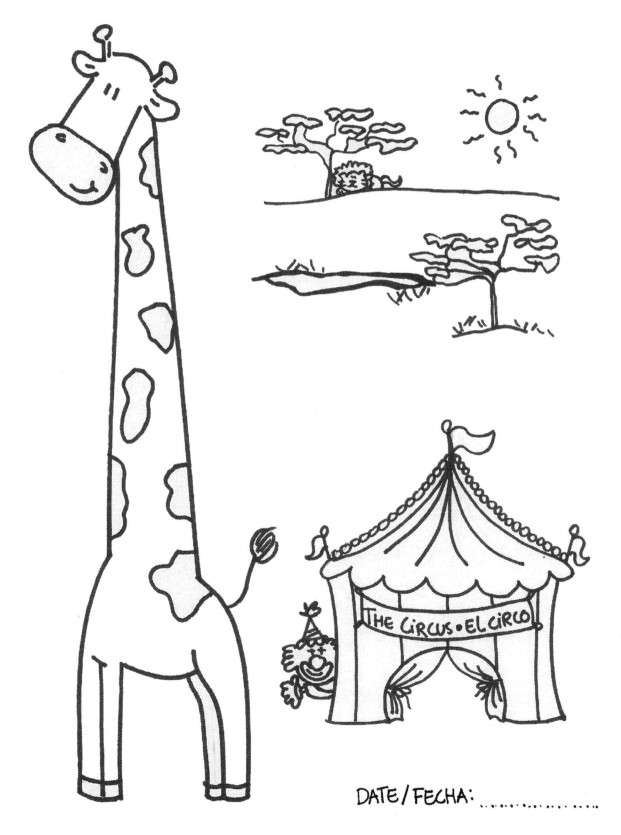

THE CIRCUS • EL CIRCO

DATE / FECHA:

Paste an image of a circus.

Pega una imagen de un circo.

What is he thinking about?

¿En qué está pensando él?

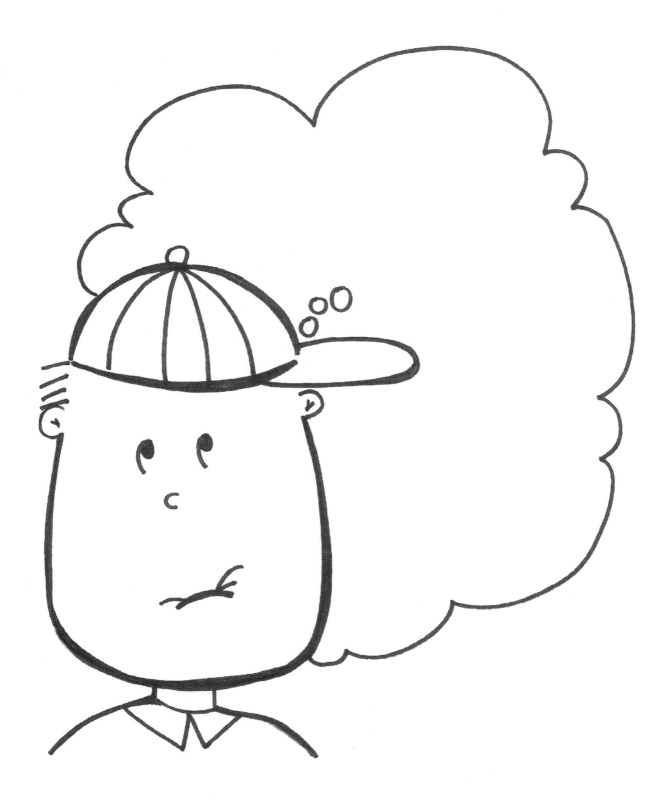

DATE / FECHA:

Paste an image of what you think is love.

Pega una imagen que represente lo que tú crees que es el amor.

What do you think the kid is pointing at?

¿Qué crees que el chico está señalando?

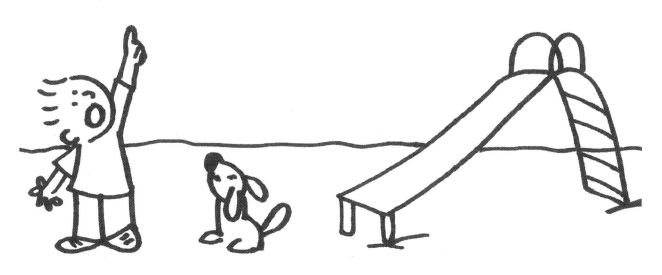

DATE / FECHA:

Paste an image of something that flies.

Pega una imagen de algo que vuela.

Draw some stuff on the sand.

Dibuja algunas cosas en la arena.

DATE / FECHA:

Paste something that feels like sand.

Pega algo que se sienta como la arena.

What do you think is inside this egg?

¿Qué crees que está dentro de este huevo?

DATE / FECHA:

Paste an image of a chicken.

Pega una imagen de un pollo.

Can you help the bird? He is missing something.

¿Podrías ayudar a este pájaro? Algo le hace falta.

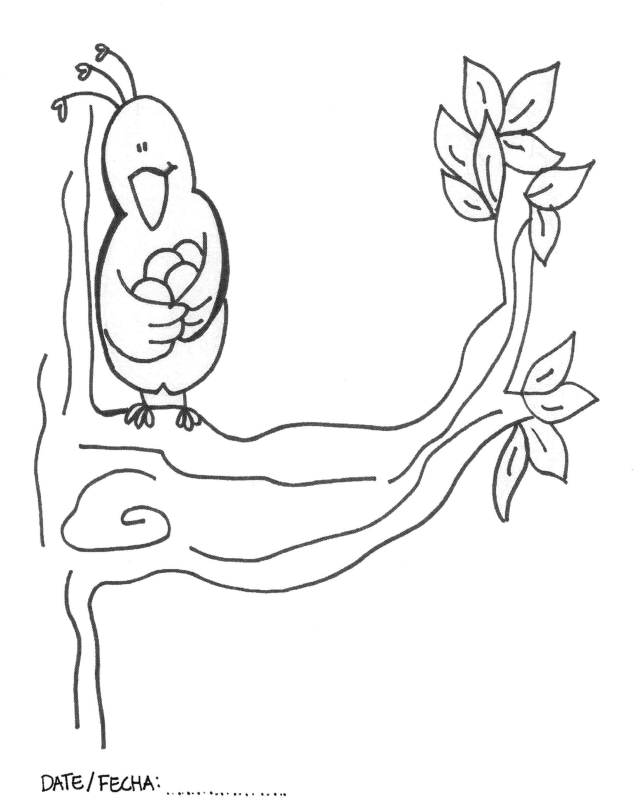

DATE / FECHA:

Paste a little branch.

Pega una ramita.

Can you make lots of butterflies?

¿Podrías hacer muchas mariposas?

DATE / FECHA:

Paste some butterfly stickers.

Pega unas calcomanías de mariposas.

This sky is missing something, what could it be?

¿Este cielo de noche le hace falta algo, que será?

DATE / FECHA:

Paste an image of a full moon.

Pega una imagen de una luna llena.

Can you give him a mud bath? Pigs love mud!

¿Podrías darle un baño de lodo? A los cerditos les encanta el lodo!

DATE / FECHA:

Paste an image of a real pig.

Pega una imagen de un cerdito real.

What do you like to drink in the morning?

¿Qué te gusta tomar por las mañanas?

DATE / FECHA:

Paste an image of a fresh orange.

Pega una imagen de una naranja fresca.

Make this a beautiful tree with real leafs!

Haz de éste, un bello árbol con hojas reales.

DATE / FECHA:

Paste an image of an animal that lives on trees.

Pega una imagen de un animal que viva en los árboles.

What do you think you can put inside this bowl?

¿Qué crees que podrías poner dentro de este recipiente?

DATE / FECHA:

paste an image of a glass bowl.

Pega una imagen de un recipiente de vidrio.

What can you put on these French fries so they taste better?

¿Qué podrías ponerle a estas papas para que fueran más ricas?

FRENCH FRIES.

PAPAS FRITAS.

DATE / FECHA:

Paste an image of a real potato.

Pega una imagen de una papa real.

What is this toothbrush missing?

¿Qué le hace falta a este cepillo dental?

DATE / FECHA:

Paste an image of a healthy smile.

Pega una imagen de una sonrisa saludable.

Make lots of ants.

Haz muchas hormigas.

DATE / FECHA:

Paste something that is as small as an ant.

Pega algo que sea tan pequeño como una hormiga.

Draw yourself.

Dibújate a tí mismo.

DATE/FECHA:

Paste a picture of yourself.

Pega una foto de tí mismo.

Draw funny arms and legs to these numbers.

Dibújales brazos y piernas divertidas a los números.

DATE / FECHA:

Paste 1 red piece of paper, 2 blue pieces of paper and 3 yellow pieces of paper. This are the primary colors!

Pega 1 trozo de papel rojo, 2 de color azul y 3 de color amarillo. Estos son los colores primarios.

How can you make these girl's hands look nicer?

¿Cómo puedes hacer ver más bonitas las manos de esta niña?

DATE/FECHA:

Paste a Picture of your hands.

Pega una foto de tus manos.

What would you like to save in this jar?

¿Qué te gustaría guardar en este recipiente?

DATE / FECHA:

Paste an image of what you think is a treasure.

Pega una imagen de lo que tú consideras un tesoro.

What letter is missing on these words?

¿Qué letra hace falta en estas palabras?

LI_N

D_G

H_USE

H_RSE

DATE / FECHA:

Paste something that looks like the letter "O".

Pega algo que se parezca a la letra "O".

She doesn't brush her teeth. How do you think they look like?

Ella no se lava los dientes. ¿Cómo crees que se miran sus dientes?

DATE / FECHA:

Paste something that is color white.

Pega algo que sea de color blanco.

Can you draw this dinosaur's teeth?

¿Podrías dibujar los dientes de este dinosaurio?

DATE / FECHA:

Paste an image of your favorite dinosaur.

Pega una imagen de tu dinosaurio favorito.

How can we help the beaver?

¿Cómo podemos ayudar al castor?

DATE / FECHA:

Paste an image of a real beaver.

Pega una imagen de un castor real.

What other parts of the body do you know?

¿Qué otras partes del cuerpo conoces?

DATE / FECHA:

Paste an image of toe nails.

Pega una imagen de uñas de los pies.

Paint the earth.

Pinta el planeta tierra.

DATE / FECHA:

Paste an image of the earth.

Pega una imagen del planeta tierra.

Join the shapes that look alike

Une los figuras que parecen iguales.

DATE / FECHA:

Paste an image of something that has a triangular shape.

Pega una imagen de algo que tenga forma triangular.

What is he missing?

¿Qué le hace falta a él?

DATE / FECHA:

Paste an image of your favorite sport.

Pega una imagen de tu deporte favorito.

Can you make lots of eggs for the hen?

¿Podrías hacer muchos huevos para la gallina?

Paste an image of a fried egg.

Pega una imagen de un huevo frito.

The coat is missing the buttons. Can you replace them please?

A este abrigo le hacen falta los botones. ¿Los puedes reponer por favor?

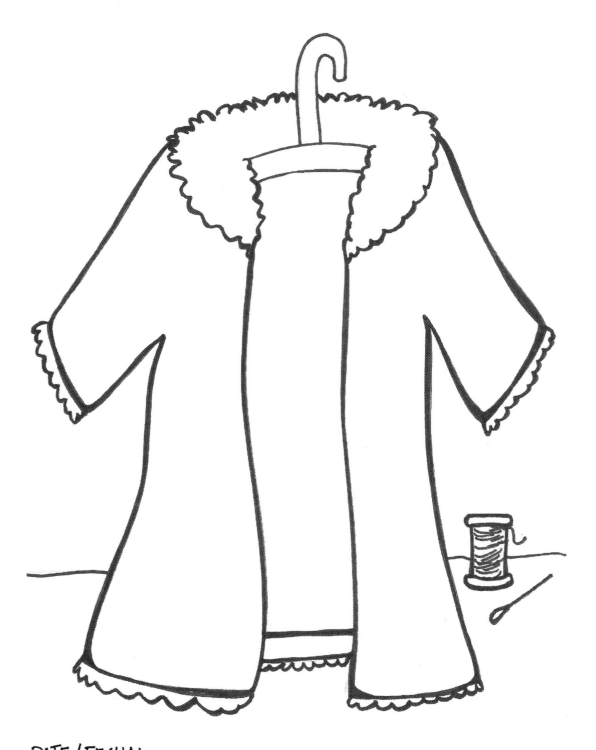

DATE / FECHA:

Paste a fabric that would make a warm coat.

Pega un trozo de tela que serviría para hacer un abrigo caliente.

What is this ballerina missing?

¿Qué le hace falta a esta bailarina?

DATE / FECHA:

Paste an image of a famous ballet play.

Pega una imagen de una obra de ballet famosa.

How can you make this robot more modern?

¿Cómo podrías hacer a este robot más moderno?

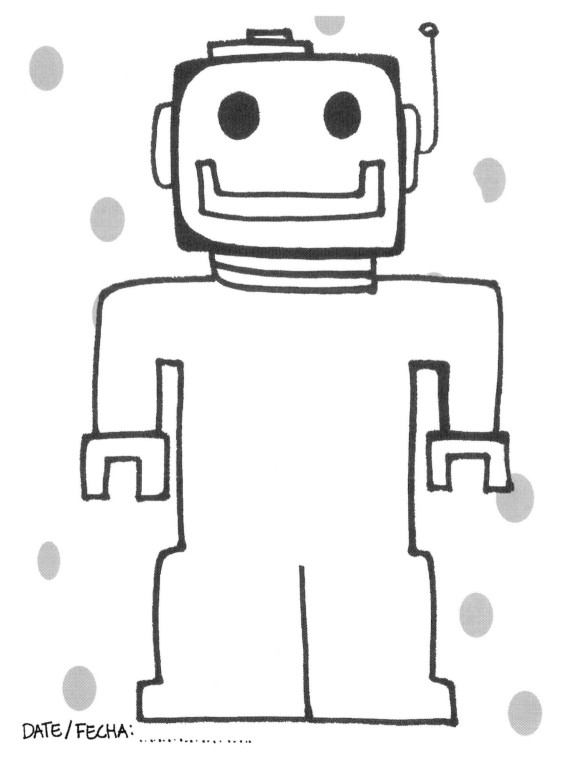

DATE/FECHA:

Paste an image of a real robot.

Pega una imagen de un robot real.

How can you make this a beautiful flower?

¿Cómo podrías hacer a esto una bella flor?

DATE / FECHA:

Paste a real flower.

Pega una flor real.

Decorate this candy house.

Decora esta casa de dulce.

DATE / FECHA:

Paste the wrap of your favorite candy.

Pega el envoltorio de tu dulce favorito.

What ingredients does your favorite soup have?

¿Qué ingredientes lleva tu sopa favorita?

DATE / FECHA:

Paste an image of 3 veggies you like.

Pega una imagen de 3 vegetales que te gusten.

The princess is missing something, what is it?

A esta princesa le hace falta algo, ¿qué será?

DATE / FECHA:

Paste an image of your favorite princess.

Pega una imagen de tu princesa favorita.

Can you paint more snow?

¿Podrías pintar más nieve?

DATE / FECHA:

Paste an image of an animal that lives in the north pole.

Pega una imagen de un animal que viva en el polo norte.

What do you need to go to school?

¿Qué necesitas para ir a la escuela?

DATE / FECHA:

Paste a picture of your school.

Pega una imagen de tu escuela.

Can you finish drawing the bugs please?

¿Podrías terminar de dibujar los insectos por favor?

DATE / FECHA:

Paste an image of a bug that scares you.

Pega una foto de un insecto que te asuste.

Who do you think is on this airplane?

¿Quién crees que va en este avión?

DATE / FECHA:

Paste an image of a real airplane.

Pega una imagen de un avión real.

What kind of animals live underground?

¿Qué tipo de animales viven bajo la tierra?

DATE / FECHA:

Paste an image of a real Meerkat, they live underground!

Pega una imagen de un Suricato, ellos viven bajo la tierra!

What do you like to do in the sand when you go to the beach?

¿Qué te gusta hacer en la arena cuando vas a la playa?

DATE / FECHA:

Paste an image of a real crab.

Pega una imagen de un cangrejo.

Can you help the mouse get to his favorite food?

¿Podrías ayudar al ratón a llegar a su comida favorita?

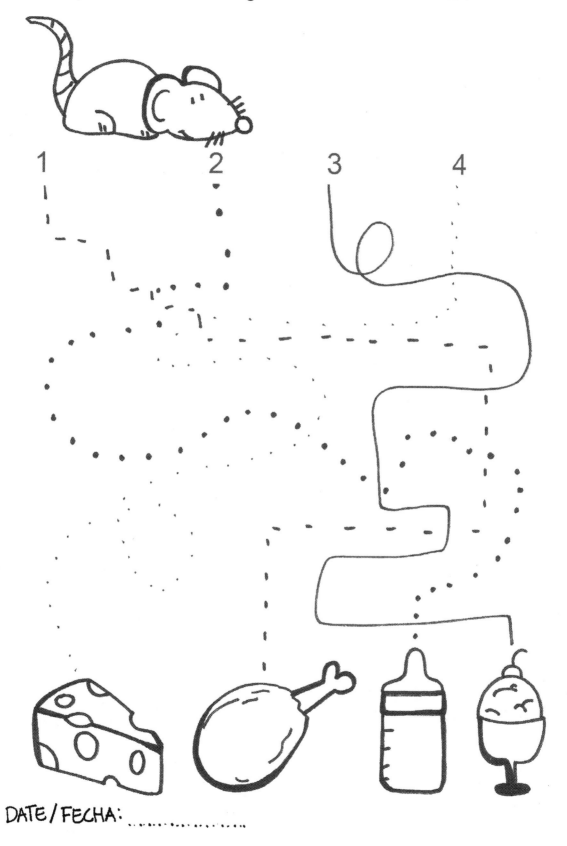

1 2 3 4

DATE / FECHA:

Paste an image of a cute mouse.

Pega una imagen de un ratoncito muy tierno.

He is very strong. What is he lifting?

Él es muy fuerte. ¿Qué está levantando?

DATE / FECHA:

Paste an image of something that is very heavy.

Pega una imagen de algo que sea muy pesado.

Join the dots following the numbers.

Une los puntos siguiendo los números.

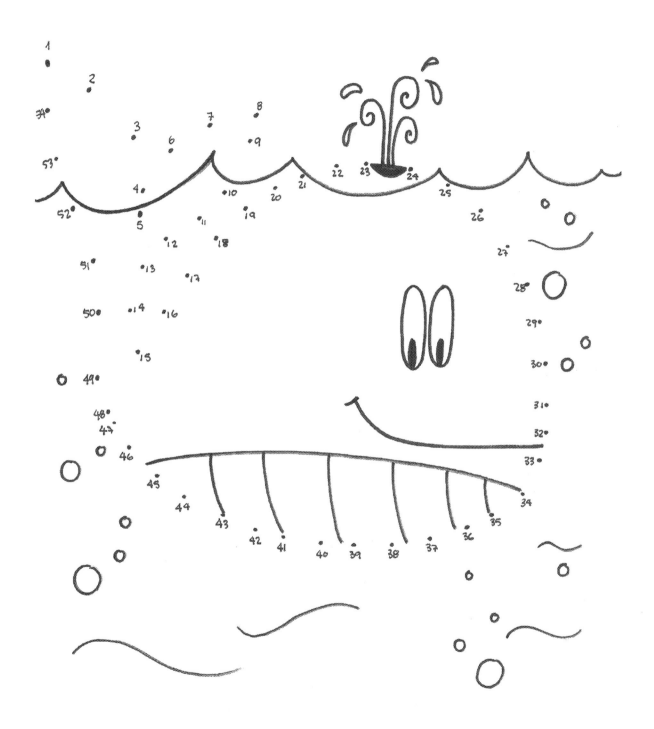

DATE / FECHA:

Paste an image of a large mammal.

Pega una imagen de un mamífero muy grande.

What does your favorite cereal look like?

¿Cómo se mira tu cereal favorito?

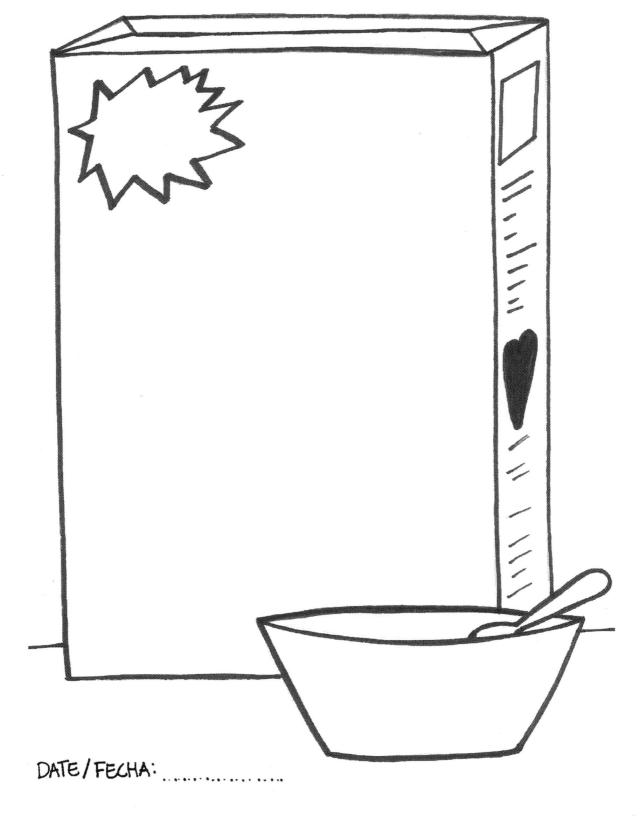

DATE / FECHA:

Paste an image of some corn, wheat and oats.

Pega una imagen de un poco de maíz, trigo y avena.

Draw lots of kids at the playground.

Dibuja muchos chicos en el parque.

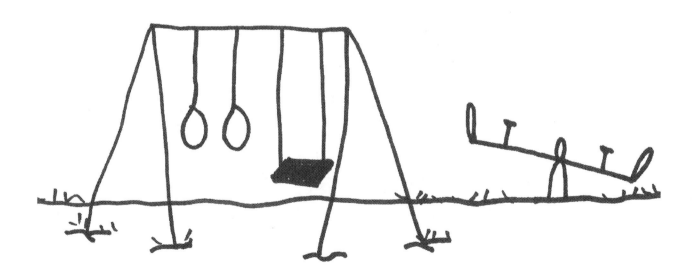

Paste an image of a playground slide.

Pega una imagen de un resbaladero del parque.

Would you like to make a delicious pizza?

¿Quisieras hacer una rica pizza?

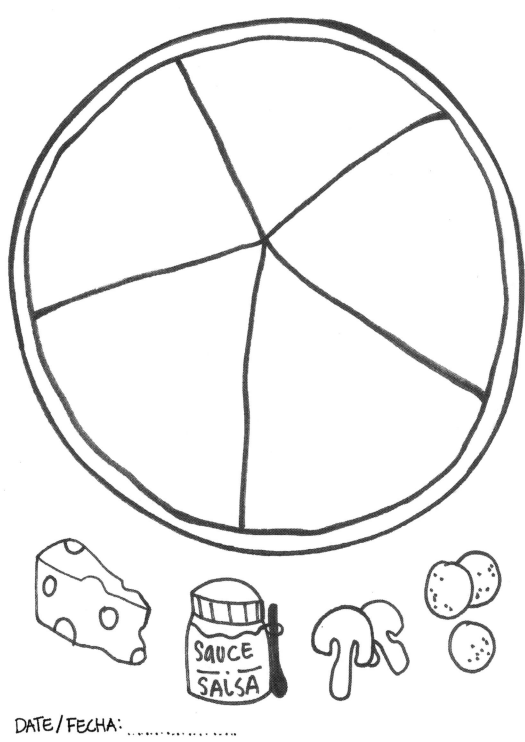

DATE / FECHA:

Paste a picture of your favorite pizza place.

Pega una imagen de tu restaurante de pizza favorito.

Draw or paint the fire.

Dibuja o pinta el fuego.

DATE / FECHA:

Paste an image of firefighters.

Pega una imagen de bomberos.

Draw the faces of 2 people you really like.

Dibuja las caras de 2 personas que te caigan muy bien.

DATE / FECHA:

Paste a picture of someone you really love.

Pega una foto de alguien que realmente quieras.

What would you like to build with this candy?

¿Qué te gustaría construir con estos caramelos?

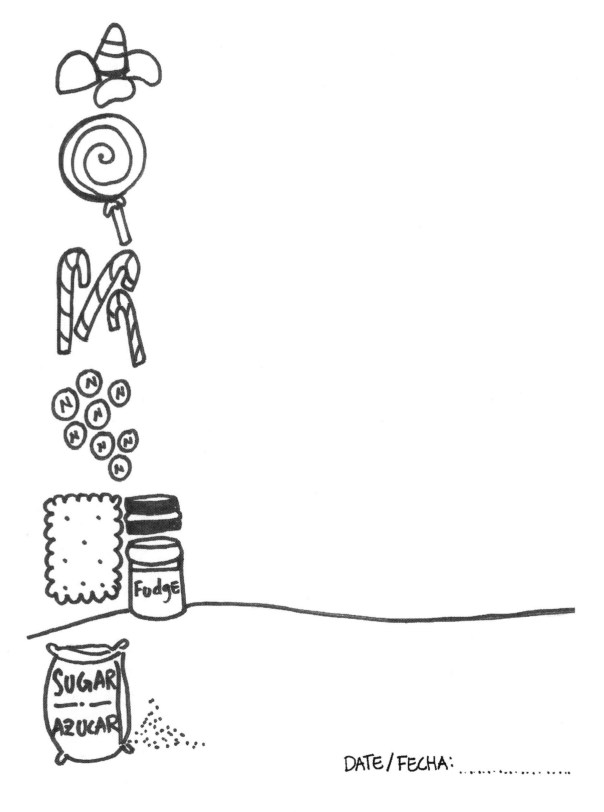

DATE / FECHA:

Paste an image of your favorite dessert.

Pega una imagen de tu postre favorito.

What is he picking up?

¿Qué está levantando?

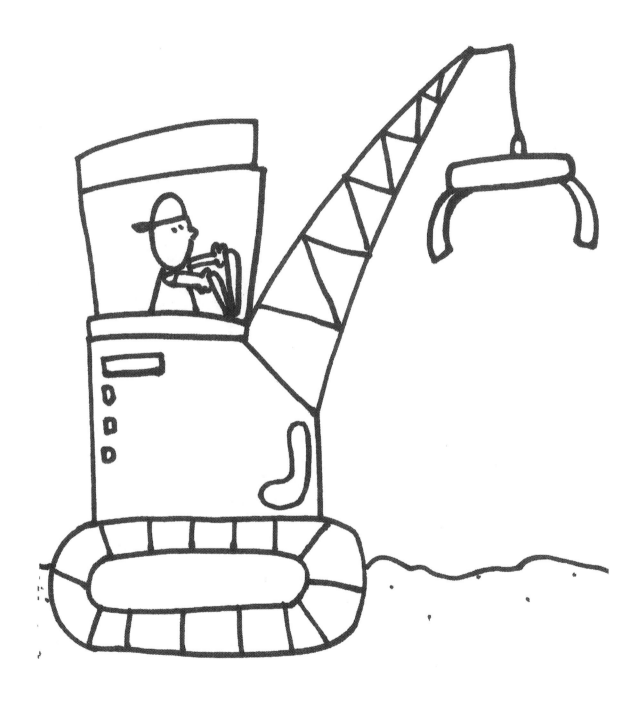

DATE / FECHA:

Paste an image of a real construction machinery.

Pega una imagen de una máquina de construcción real.

This is an animal hotel, can you put a guest in each room?

Este es un hotel para animales, ¿podrías poner a un huésped en cada habitación?

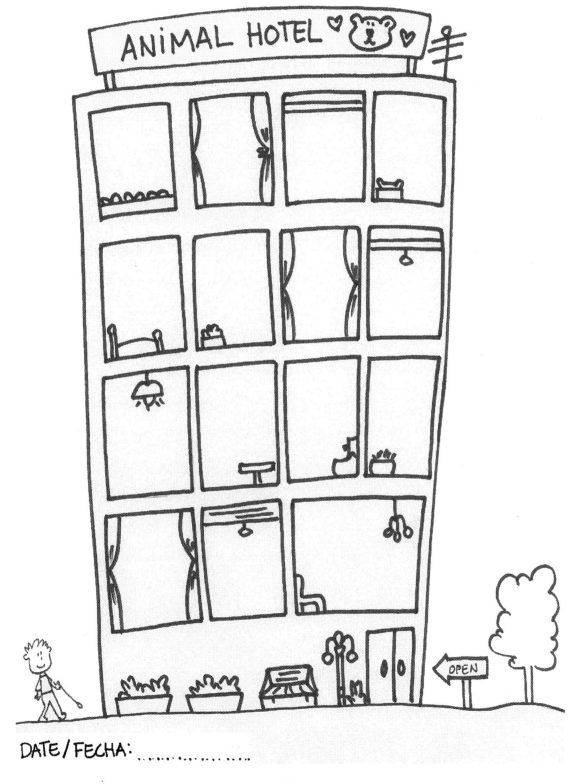

DATE / FECHA:

Paste an image of an animal that makes this sound "Quack, Quack".

Pega una imagen del animal que hace este sonido "Cuak, Cuak".

Don't forget to wash your brushes…

No te olvides de lavar tus pinceles…

DATE / FECHA:

Paste a picture of you making art.

Pega una foto de ti haciendo arte.